兒童文學叢書

• 音樂家系列 •

韓　秀／著

王　平／繪

那藍色的、圓圓的雨滴

華爾滋國王小約翰‧史特勞斯

三民書局

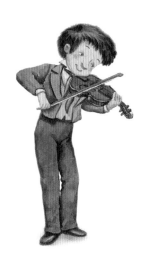

國家圖書館出版品預行編目資料

那藍色的、圓圓的雨滴：華爾滋國王小約翰‧史特勞
斯 / 韓秀著; 王平繪.－－初版二刷.－－臺北市；三
民，2018
　　面；　公分.－－(兒童文學叢書‧音樂家系列)

ISBN 978–957–14–3784–2　(精裝)

1.史特勞斯(Strauss,Johann Jr.,1825–1899)–傳記–通
俗作品
2.音樂家–奧地利–傳記–通俗作品

910.99441　　　　　　　　　　　　　92003453

©　那藍色的、圓圓的雨滴

——華爾滋國王小約翰‧史特勞斯

著 作 人	韓　秀
繪　　者	王　平
發 行 人	劉振強
著作財產權人	三民書局股份有限公司
發 行 所	三民書局股份有限公司
	地址　臺北市復興北路386號
	電話　(02)25006600
	郵撥帳號　0009998–5
門 市 部	(復北店)臺北市復興北路386號
	(重南店)臺北市重慶南路一段61號
出版日期	初版一刷　2003年4月
	初版二刷　2018年5月修正
編　　號	S 910551

行政院新聞局登記證局版臺業字第○二○○號

有著作權‧不准侵害

ISBN　978-957-14-3784-2　（精裝）

http://www.sanmin.com.tw　三民網路書店

在音樂中飛翔
（主編的話）

　　喜歡音樂的父母，愛說：「學音樂的孩子不會變壞。」

　　喜愛音樂的人，也常說：「讓音樂美化生活。」

　　哲學家尼采說得最慎重：「沒有音樂，人生是錯誤的。」

　　音樂是美學教育的根本，正如文學與藝術一樣。讓孩子在成長的歲月中，接受音樂的欣賞與薰陶，有如添加了一雙翅膀，更可以在天空中快樂飛翔。

　　有誰能拒絕音樂的滋養呢？

　　很多人都聽過巴哈、莫札特、貝多芬、舒伯特、蕭邦以及柴可夫斯基、德弗乍克、小約翰・史特勞斯、威爾第、普契尼的音樂，但是有關他們的成長過程、他們艱苦奮鬥的童年，未必為人所知。

　　這套「音樂家系列」叢書，正是以音樂與文學的培育為出發，讓孩子可以接近大師的心靈。經過策劃多時，我們邀請到旅居海外，關心兒童文學的華文作家為我們寫書。他們不僅兼具文學與音樂素養，並且關心孩子的美學教育與閱讀興趣。作者中不僅有主修音樂且深諳樂曲的音樂家，譬如寫威爾第的馬筱華，專精歌劇，她為了寫此書，還親自再臨威爾第的故鄉。寫蕭邦的孫禹，是聲樂演唱家，常在世界各地演唱。還有曾為三民書局「兒童文學叢書」撰寫多本童書的王明心，她本人除了擅拉大提琴外，並在中文學校教小朋友音樂。

　　撰者中更有多位文壇傑出的作家，如程明琤除了國學根基深厚外，對音樂如數家珍，多年來都是古典音樂的支持者。讀她寫愛故鄉的德弗乍克，有如回到舊

小約翰・史特勞斯

1

時單純的幸福與甜蜜中。韓秀，以她圓熟的筆，撰寫小約翰‧史特勞斯，讓人彷彿聽到春之聲的祥和與輕快。陳永秀寫活了柴可夫斯基，文中處處看到那熱愛音樂又富童心的音樂家，所表現出的〈天鵝湖〉和〈胡桃鉗〉組曲。而由張燕風來寫普契尼，字裡行間充滿她對歌劇的熱情，也帶領讀者走入普契尼的世界。

第一次為我們叢書寫稿的李寬宏，雖然學的是工科，但音樂與文學素養深厚，他筆下的舒伯特，生動感人。我們隨著〈菩提樹〉的歌聲，好像回到年少歌唱的日子。邱秀文筆下的貝多芬，讓我們更能感受到他在逆境奮戰的勇氣，對於〈命運〉與〈田園〉交響曲，更加欣賞。至於三歲就可在琴鍵上玩好幾小時的音樂神童莫札特，則由張純瑛將其早慧的音樂才華，躍然紙上。莫札特的音樂，歷經百年，至今仍令人迴盪難忘，經過張純瑛的妙筆，我們更加接近這位音樂家的內心世界。

許許多多有關音樂家的故事，經過作者用心收集書寫，我們才了解這些音樂家在童年失怙或艱苦的日子裡，如何用音樂作為他們精神的依附；在充滿了悲傷的奮鬥過程中，音樂也成為他們的希望。讀他們的童年與生活故事，讓我們在欣賞他們的音樂時，倍感親切，也更加佩服他們努力不懈的精神。

不論你是喜愛音樂的父母，還是初入音樂領域的孩子，甚至於是完全不懂音樂的人，讀了這十位音樂家的故事，不僅會感謝他們用音樂豐富了我們的生活，也更接近他們的內心，而隨著音樂的音符飛翔。

作者的話

　　很多年來，我期待著，希望有一天會在奧地利首都維也納聽一場音樂會。這一天終於來了的時候，我聽到了許多我已經聽了很多年的樂曲。但是那個音樂會卻是我永遠不會忘記的。我親眼看到了維也納人是怎樣的尊敬和熱愛他們的作曲家小約翰・史特勞斯。無論是正在演奏的音樂家們還是觀眾們都完完全全的「泡」在他們心愛的樂曲裡。很多的時候，指揮轉過身來，觀眾們加入了合唱；更多的時候，觀眾用有節奏的掌聲加強著音樂。整個的演奏廳一次又一次的被音樂和掌聲、歡呼聲抬了起來。

　　一百多年來，這樣的音樂會天天舉行著。相同的樂曲天天演奏著。於是，我們懂得了，什麼是經典，什麼是傳統。

　　小約翰・史特勞斯的音樂這樣美好，他的生活又是怎麼樣的呢？

　　為了解開這個謎，我去找了許多書來看，這才發現他的生平被人們改寫過很多次，要想找到真相，可不容易哩！

　　最重要的一次「改寫」發生在20世紀30年代。也就是第二次世界大戰快要開始的時候，納粹德國正在非常殘酷的殺害猶太人。那個時候，奧地利被德國控制。小約翰・史特勞斯的祖父是猶太人，他自己又曾經和猶太女子結婚。如果按照納粹的「規定」，將不准再演奏他的音樂。但是，維也納怎麼可以沒有小約翰的音樂呢？

為了不激起整個奧地利的憤怒和反抗，納粹們悄悄的改寫了作曲家的生平，以適合他們的「規定」。於是，小約翰的音樂繼續在歐洲飛揚，沒有受到戰爭的影響。但是，後來的人們就需要從許多互相矛盾的書裡去找出歷史的真相。

所以，我選擇19世紀的奧地利作曲家小約翰‧史特勞斯來介紹給親愛的讀者。首先是我非常喜歡他的音樂，喜歡他的許多美麗的華爾滋舞曲。再有就是我非常有興趣從很多書裡面去研究、去分析、去尋找小約翰當年的生活，真實的生活。然後，再很誠實的寫給讀者。這是一件很有趣又很嚴肅的工作，我很喜歡。

今天，全世界的人們都熱愛和熟悉小約翰‧史特勞斯的音樂，那音樂如同一首又一首的交響詩，喚起我們心裡最美好、最高貴的情感。但是，我相信，當你們讀到他的故事時，你們會再一次受到感動。一位天才的音樂家，他沒有幸福的童年；他寫了好幾百首舞曲，他自己卻並不跳舞；他熱愛維也納，在他的晚年，卻不得不變成一個「外國人」。他有很多很多的悲傷，但是他為我們留下了太多太多的美好。

小約翰生前最喜歡下雨的天氣，下雨的日子就是寫音樂的日子。這本書會帶著你們走進那藍色的、透明的雨滴，帶著你們隨著小約翰的舞曲旋轉，你們將會看到一條藍色的大河，在音樂聲中滾滾向前，永不止息。

小約翰・史特勞斯

Johann Strauss , Jr.
1825～1899

奧地利是一個非常特別的國家，世界上的人們想到這個國家的時候，不但會想到她正好在歐洲的中心，而且一定會想到這個國家是音樂之鄉，這裡有一個永遠的國王，他就是華爾滋大王，他的名字叫做小約翰·史特勞斯。

奧地利的首都是維也納，維也納是多瑙河上的一顆明珠，她也是歐洲王冠上最漂亮的一塊寶石。小約翰·史特勞斯就是那個讓這塊寶石漂亮起來的魔法師，如果沒有他，維也納簡直一點顏色都沒有啦。小約翰·史特勞斯和維也納永遠的在一起，在這個很有意思的世界上，很少有一位音樂家和一個城市有這麼親密的關係。

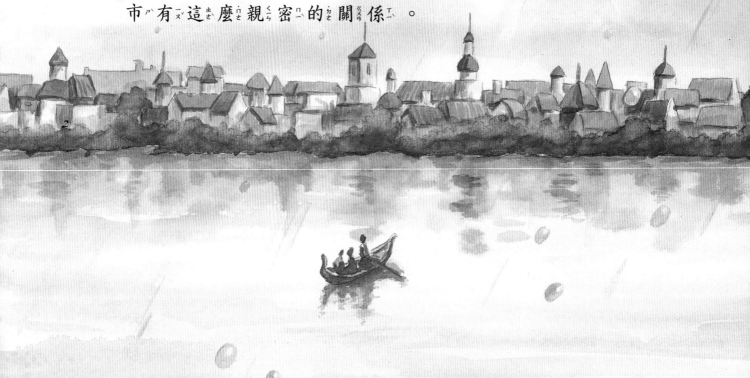

小約翰・史特勞斯生活在 19 世紀，現在我們聽那個時候的故事，就好像看著一個藍色的，圓圓的雨滴輕輕的從天上飄下來，飄到多瑙河上，浪花好像兩隻大手捧住那雨滴，我們仔細看，就看見裡面有一個整齊的，到處都是鮮花的歐洲城市，市中心站著一位小金人，正拉著他的小提琴，小金人被他自己的音樂迷住了，完全看不到我們。多瑙河也看不見我們，她正隨著音樂跳舞。這條大河就是因為小金人的音樂才被大家叫做「藍色的多瑙河」。

　　那，藍色的，圓圓的雨滴裡的城就是維也納，小金人正是小約翰・史特勞斯。

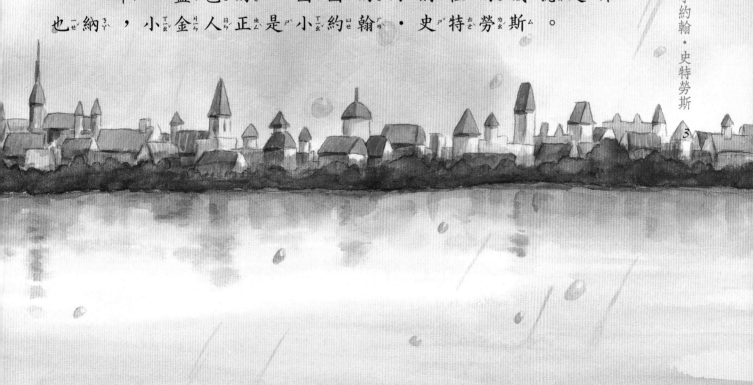

小約翰・史特勞斯

3

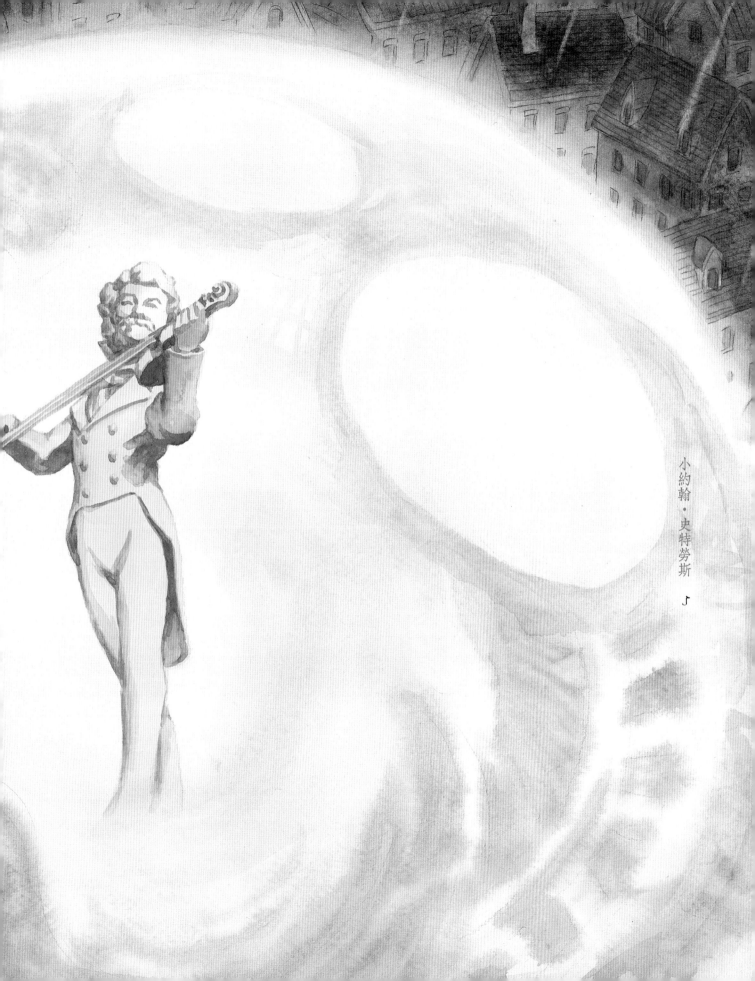

小約翰・史特勞斯

♪

早安，小約翰！

1844 年 10 月 15 日，這是維也納歷史上的一個大日子。不是選舉日，也不是與戰爭有關係。這一天小約翰帶著他自己的樂團，舉行他第一次的音樂會。維也納人都知道這可不是一場普通的音樂會，那音樂更不是為了舞會伴奏的。這一天是小約翰和他父親「打擂臺」的日子，一向喜歡跳舞的維也納人這一天不想跳舞，他們得去「站邊」。他們得決定站在爸爸約翰・史特勞斯這一邊，還是站在和爸爸同名同姓的小約翰那一邊。

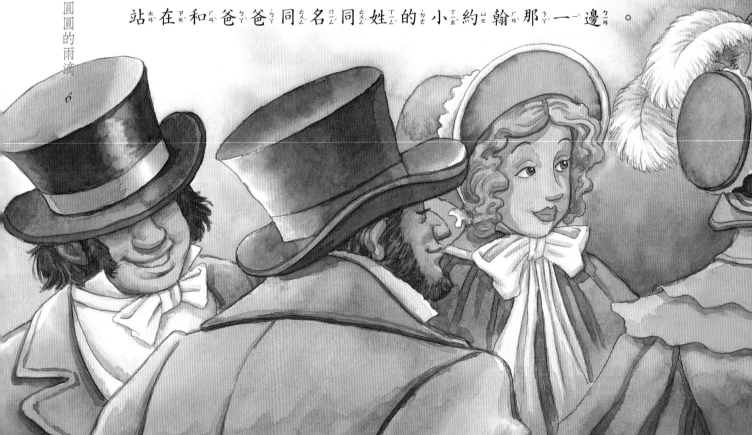

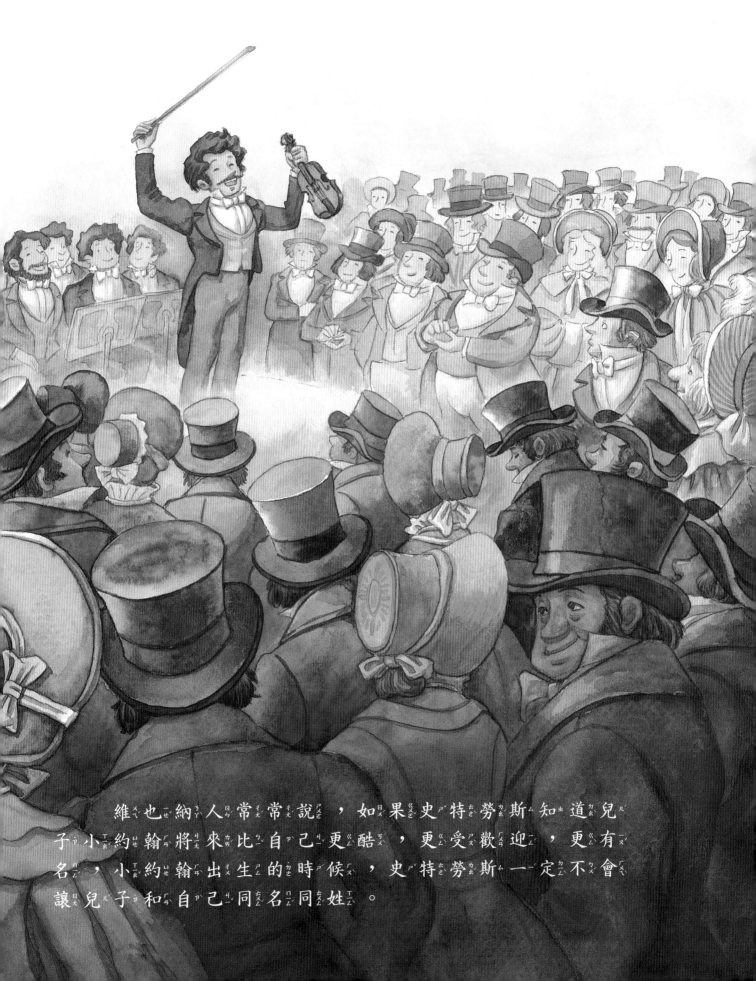

維也納人常常說，如果史特勞斯知道兒子小約翰將來比自己更酷，更受歡迎，更有名，小約翰出生的時候，史特勞斯一定不會讓兒子和自己同名同姓。

史特勞斯的爸爸弗郎茲先生是一位猶太商人，經營一家小旅館，旅館的一樓是個飯堂，供應酒、飯。史特勞斯七歲的時候母親去世了。父親為他娶了繼母，可是自己沒有多久就跳進了多瑙河。繼母又嫁給一個叫格多爾的人。這麼一來，史特勞斯成了孤兒，自己的家變成了繼父繼母的家。

　　格多爾繼續做旅館生意，在飯堂裡繼續保留一個小樂隊，這個小樂隊裡有兩把小提琴、一把大提琴和一架小小的愛爾蘭豎琴。在那座石頭的房子裡，在豬油燈昏暗的光線裡，坐在啤酒桶上，周圍滿是臘肉和火腿，史特勞斯聽小樂隊的演奏入了迷。格多爾發現孩子喜歡音樂，就在一個很便宜的店裡給他買了一把很便宜的小提琴，那把琴嘰嘰嘎嘎的聲音一點兒也不好聽，孩子把啤酒倒進來音洞裡，那把小提琴的聲音馬上就悠揚起來啦。

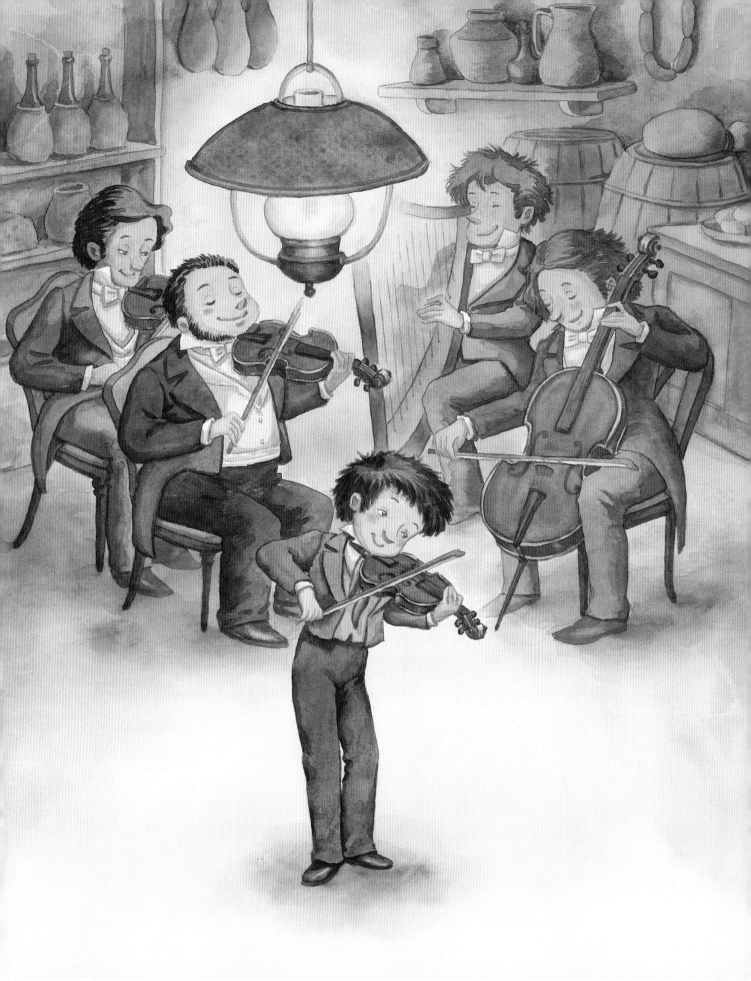

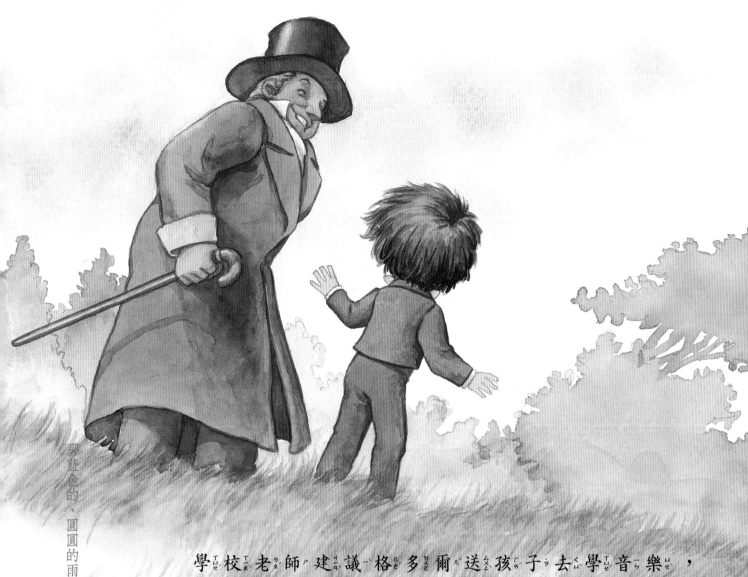

　　學校老師建議格多爾送孩子去學音樂，格多爾把老師趕了出去，他把孩子送到一個裝訂書冊的作坊去當學徒。那時候，史特勞斯十三歲。不到一年，他就逃走了，逃到了維也納近郊的一塊丘陵地，那裡沒有漿糊瓶只有綠樹、鮮花和小鳥的歌聲。少年看著不遠處的大河，看著「腳下」金光閃閃的維也納，又累又餓，就在葡萄架下邊睡著了。那個地方就是非常有名的「維也納森林」，五十年以後，小約翰寫了一首非常有名的華爾滋，叫做〈維也納森林的童話〉，全世界的人都喜歡這首曲子。

有一位很有地位的老先生在森林裡散步，看見了那個髒髒的、在草地上睡著了的少年，就把他叫醒了，少年正在做著好夢，夢裡都是音樂。他一睜開眼睛，看見那位和善的老先生，就拉住他大談夢中「演奏」過的音樂。他開心得不得了，完全忘記了自己剛剛從作坊裡逃走。老先生問清楚了他的情形，帶他回家，繼父就不敢再強迫他去當學徒，他這才有機會真正學習音樂。十五歲的時候，他成為很棒的小提琴手，開始在維也納最有名的邁克·帕米爾弦樂隊作演奏員。

小約翰·史特勞斯

11

那個時候，維也納人正把一種民間的三拍子舞蹈帶進城市裡頭來，隨著 OM-Pa-Pa 的節拍，跳舞的人旋轉起來，一對一對轉成一個又一個圓，女孩子們的裙子飄起來，好像在那些圓上綴滿花球。這個舞有了確定的舞步，也有了名字，那就是華爾滋，音樂就叫做華爾滋舞曲或者圓舞曲。

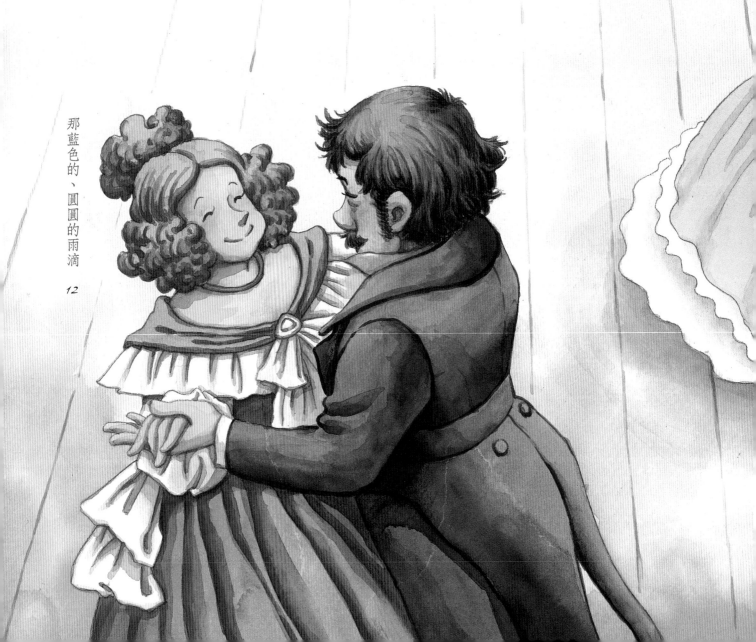

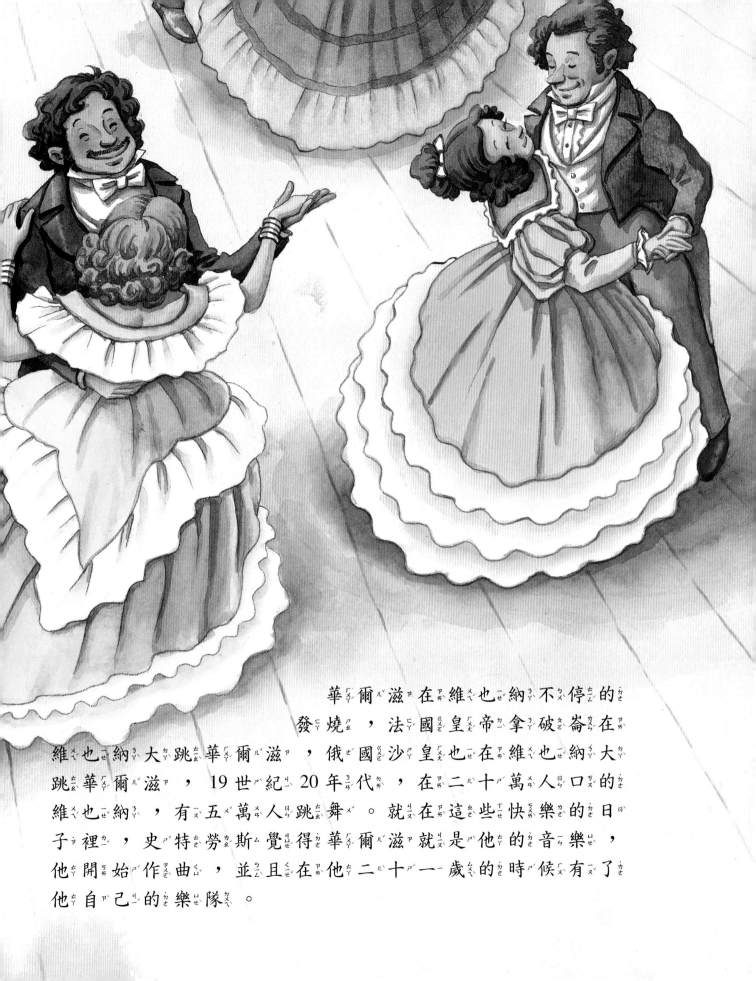

華爾滋在維也納不停的發燒，法國皇帝拿破崙在維也納大跳華爾滋，俄國沙皇也在維也納大跳華爾滋，19世紀20年代，在二十萬人口的維也納，有五萬人跳舞。就在這些快樂的日子裡，史特勞斯覺得華爾滋就是他的音樂，他開始作曲，並且在他二十一歲的時候有了他自己的樂隊。

1825 年 10 月 25 日，史特勞斯的第一個兒子小約翰出生了，小約翰的媽媽安娜是一位吉他手，也是一位歌唱家。史特勞斯忙著作曲和演出的時候，安娜全心全意的照顧著小約翰、他的兩個弟弟約瑟夫和愛德華、他的妹妹小安娜。

　　小約翰六歲的時候在鋼琴上彈出他創作的第一首華爾滋舞曲，曲調又準確又輕快，史特勞斯緊張的盯著兒子，安娜悄悄的把兒子的第一首曲子寫了下來。

　　從那以後，爸爸媽媽對小約翰的態度完全不一樣了。爸爸不許小約翰接近音樂，媽媽卻悄悄的保護著兒子的天才不受到傷害。爸爸慢慢的不常回家了，他一回來就好像帶著暴風雨，鬧得全家不開心。有一天，他突然進門，小約翰正在拉小提琴，琴聲好聽極了。爸爸卻被嫉妒燒得發了狂，他用力毒打小約翰，大叫：「我要把音樂從你腦袋裡打出去，叫你永遠不知道什麼是音樂！」媽媽安娜用自己的身體護住了兒子。小約翰在那個時候就知道一定要好好學習音樂，不只是因為自己喜歡音樂，也是為了媽媽。

　　爸爸搬出去了，每個月只給安娜很少很少的錢，這些錢只能讓媽媽和孩子們不會餓死，絕對沒有法子讓孩子們學音樂。

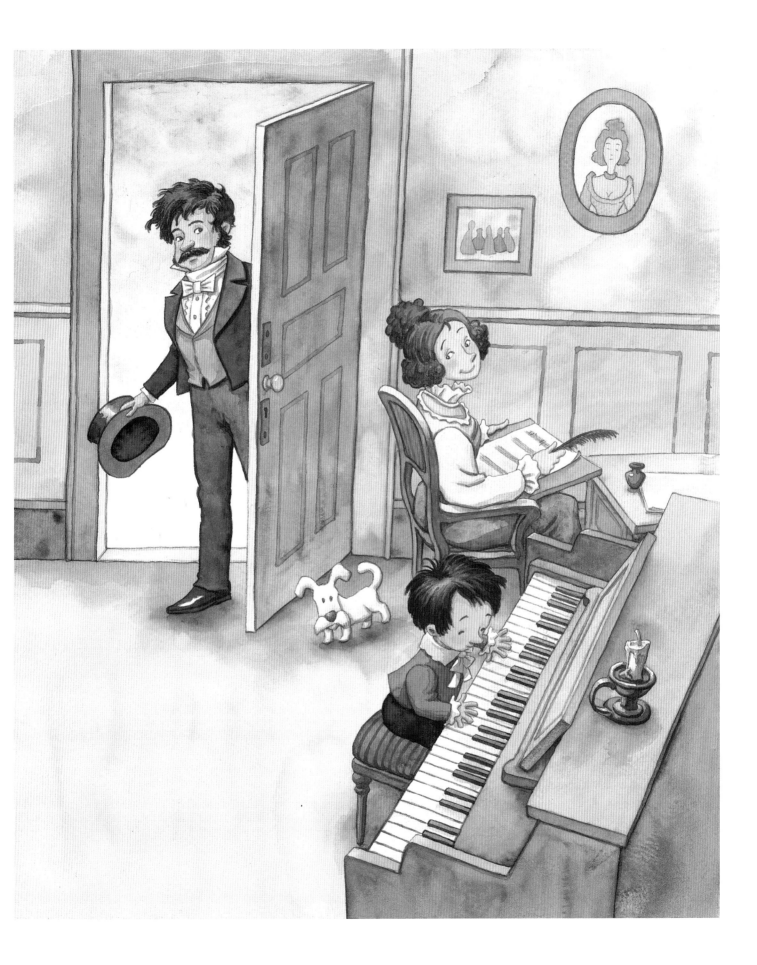

但是整個維也納同情安娜，連史特勞斯學習音樂。天才的小約翰一天天長大，他是一個優秀的小提琴手，一個優秀的指揮，一個非常有前途的作曲家。但是他完全沒有錢，他得幫助媽媽照顧弟弟妹妹，賺來的錢全都用在家裡，他沒有辦法去組織一個樂隊。那個時候，爸爸史特勞斯卻有兩百位和他簽約的音樂家，整個維也納都醉倒在華爾滋舞曲裡，大家都樂得不得了了。

史特勞斯帶著樂隊出國，在巴黎和倫敦演出。雖然奧地利正遠征法國，揚帆渡海和英國打仗，然而英國人和法國人卻都在跳華爾滋，大家都說史特勞斯真是奧地利的拿破崙！但是，掌聲和金錢都沒有健康重要，史特勞斯在寒冷的北方病倒了。他好不容易才回到維也納。安娜和孩子們在維也納森林迎接了他，安娜又一次好好的照顧了他，他剛剛能夠站起來，就回到他的樂隊和他外邊的「家」，他又一次把安娜和孩子們留在貧窮裡。一直到他去世都沒有再回到安娜和孩子們的身邊。

1844 年，小約翰離開了他工作的銀行，在非常短的時間裡，聯絡到一些音樂家，組成了樂隊，貼出了海報，他的第一場音樂會的日期是 10 月 15 日。那是一個庭園，適合舉

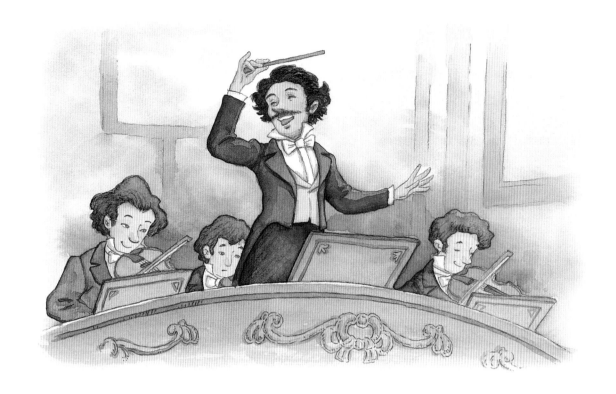

行露天音樂會。維也納人坐馬車趕去、走路趕去，所有的大街小巷都擠滿了人，大家都想看到這場音樂會的結果。

小約翰穿著租來的燕尾服，這些漂亮的衣服都還沒有付錢。小約翰樂隊裡的音樂家們也都還沒有領到一分錢。十九歲的小約翰要靠他第一場音樂會的收入解決一大堆問題。

媽媽安娜坐在第一排，低著頭，為她的大兒子禱告。

小約翰舉起了用來拉小提琴的那把弓，就好像魔法師舉起了魔杖一樣。音樂響起來了，響起來了，華爾滋舞曲變得和交響樂一樣感動人。就從這一天開始，華爾滋不再只是跳舞的音樂，它們變成了音樂會的傳統節目。

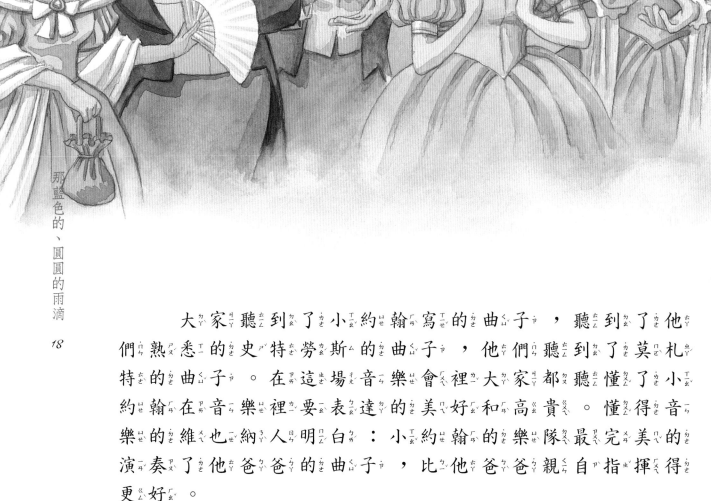

　　大家聽到了小約翰寫的曲子，聽到了他們熟悉的史特勞斯的曲子，他們聽到了莫札特的曲子。在這場音樂會裡大家都聽懂了小約翰在音樂裡要表達的美好和高貴。懂得音樂的維也納人明白：小約翰的樂隊最完美的演奏了他爸爸的曲子，比他爸爸親自指揮得更好。

　　大家感動得流淚了。他們大聲的說：「晚安，史特勞斯。」他們歡呼：「早安，小約翰！」

　　華爾滋王國維也納有了永遠的國王小約翰・史特勞斯。那一年是 1844 年。

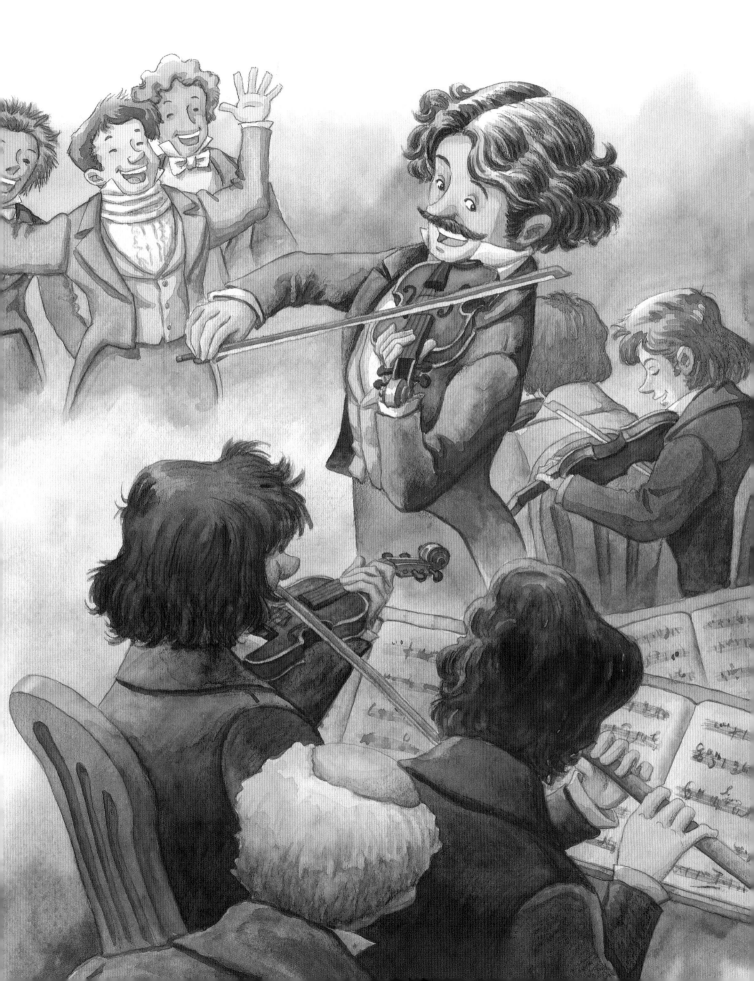

美麗的白夜

在 19 世紀 40 年代，因為法國革命像潮水一樣撲到周圍的國家，奧地利在 1848 年也爆發了革命。史特勞斯站在老皇帝一邊，小約翰卻和要求自由的學生、藝術家、詩人、作家們站在一起，他在遊行隊伍裡指揮著大家高唱法國的革命歌曲馬賽曲。那一次的革命真是很溫和，造反的人們只是希望皇帝給大家比較多的自由，就好像華爾滋舞一樣。從前，兩個人去跳舞的時候，他們說：「我們去跳舞。」現在他們說：「你和我去跳舞。」華爾滋還是華爾滋，但是有了一種自由的意思在裡頭。奧地利的情形就是這個樣子，老皇帝下臺了，新皇帝弗郎茲・約瑟夫上臺了。革命的、鬧哄哄的空氣慢慢的消失了。還有一個人，也慢慢的「消失了」，他越來越不受歡迎，他再也找不到他從前的好日子，他就是小約翰的爸爸史特勞斯。他在 1849 年 9 月 25 日去世了，非常悽慘的死在外邊的「家」，那裡的人拿走了他最後一分錢，最後一件乾淨的襯衫。

那藍色的、圓圓的雨滴

20

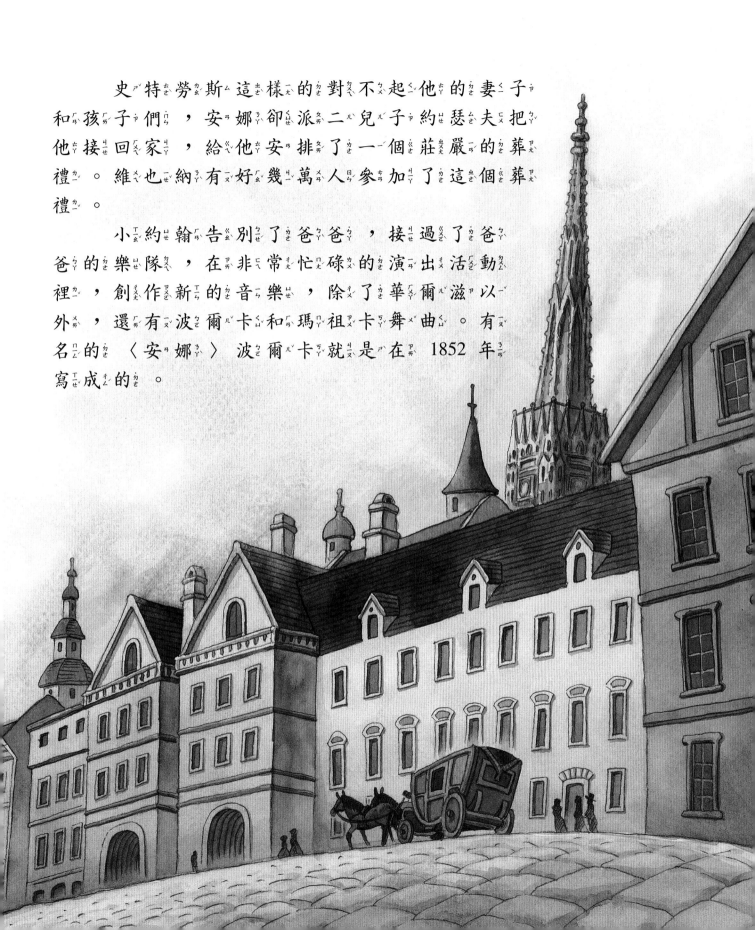

　　史特勞斯這樣的對不起他的妻子和孩子們，安娜卻派二兒子約瑟夫把他接回家，給他安排了一個莊嚴的葬禮。維也納有好幾萬人參加了這個葬禮。

　　小約翰告別了爸爸，接過了爸爸的樂隊，在非常忙碌的演出活動裡，創作新的音樂，除了華爾滋以外，還有波爾卡和瑪祖卡舞曲。有名的〈安娜〉波爾卡就是在 1852 年寫成的。

1854 年，奧地利的弗郎茲皇帝和巴伐利亞的伊莉莎白公主結婚。十七歲的公主沿著多瑙河來到了維也納，她的船上裝滿了玫瑰花。美麗的公主有又黑又亮的長頭髮，有雪白的、天鵝一樣的脖頸，她的灰色眼睛裡跳動著琥珀色的火花。她下了船，上了一輛十二匹白馬拉著的馬車。她來了，成了奧地利人心愛的皇后。

婚禮後舉行盛大的舞會，大家快樂的發現皇后是棒得不得了的舞蹈家。她和皇帝跳的就是〈安娜〉波爾卡。「約翰‧史特勞斯樂團」擔任伴奏，奧地利宮廷舞會的首席指揮正是小約翰。

多麼熱鬧的日子啊！媽媽安娜卻非常冷靜，她不動聲色的提醒小約翰要好好學習，不斷的進步。她常常在鋼琴上演奏德國作曲家華格納的音樂，來吸引小約翰的注意。她更擔負起樂團許多的工作，不讓這些事情麻煩兒子。她希望小約翰能夠專心作曲。

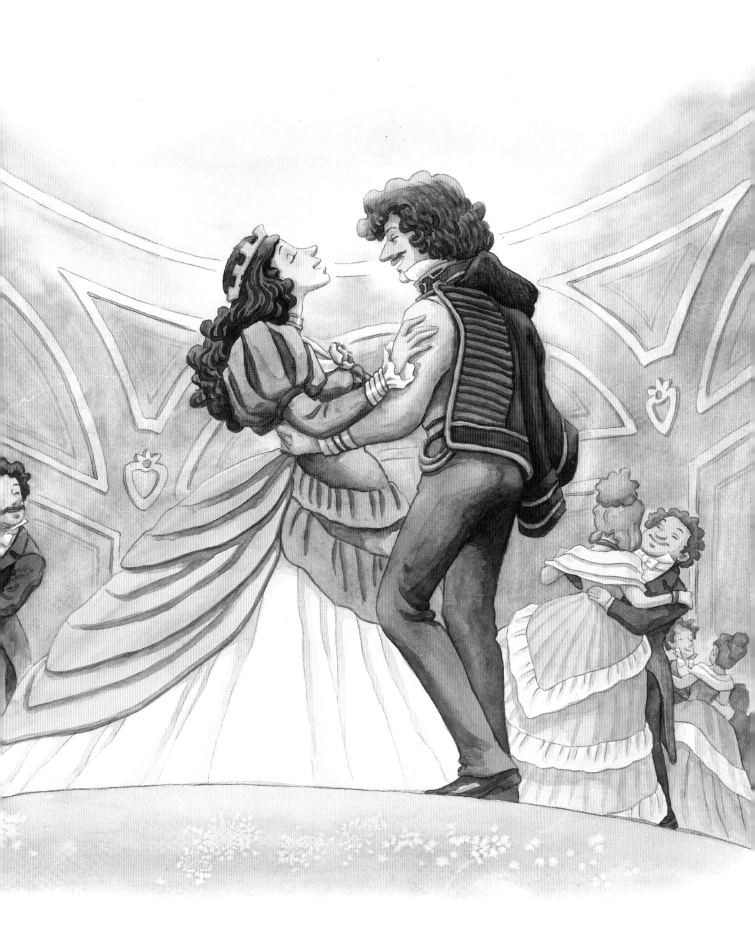

小約翰寫了很多很多舞曲，他自己卻不跳舞。小約翰也不喜歡講話，他的「語言」是音樂，他很不習慣用「說話」來表達一個意思。但是，在他長長的一生裡，他曾經和一個人說過許許多多話。

這個人不是媽媽安娜，不是他親愛的弟弟約瑟夫。約瑟夫喜歡工程技術，但是他和哥哥一樣也是一位優秀的指揮和作曲家。小約翰旅行演出的時候，約瑟夫就在維也納指揮樂團，兄弟倆一直合作得非常好，還留下一些兩人共同創作的曲子。

這個人更不是小約翰的小弟弟愛德華。愛德華非常嫉妒哥哥的成就。60年代，小約翰用比較多的時間作曲，約瑟夫接過了他的指揮棒。1870年約瑟夫去世後，愛德華接過了約翰‧史特勞斯樂團的指揮棒。1899年，小約翰去世，愛德華燒掉了一些沒發表過的樂譜。這些樂譜都是小約翰的作品，沒有人知道在那些灰燼裡有多少美麗和輝煌。甚至小約翰的好朋友，著名的音樂家布拉姆斯，也沒有聽到小約翰說過很多話，他們兩人常常靜靜

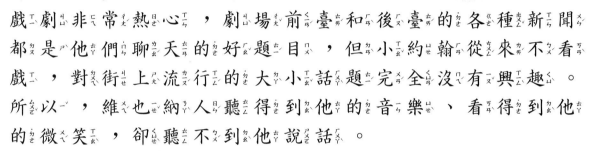

的坐在午後的太陽下面，靜靜坐著，非常愉快。

不是的，不是布拉姆斯也不是奧地利皇帝弗郎茲。雖然皇帝和小約翰也有長久的友誼，但是，他們在一起的時候也是很安靜的，微笑著，很少談話。維也納人對戲劇非常熱心，劇場前臺和後臺的各種新聞都是他們聊天的好題目，但小約翰從來不看戲，對街上流行的大小話題完全沒有興趣。所以，維也納人聽得到他的音樂、看得到他的微笑，卻聽不到他說話。

世界上有一個地方，在那裡，「說話」比「跳舞」危險得多。那就是寒冷的聖彼得堡，沙皇俄國的美麗城市。這個城市在彼得大帝的時代就被稱作「面對西方的窗口」。聖彼得堡在俄國的西北部，波羅的海的海水經過芬蘭灣流向聖彼得堡，涅瓦河和運河像一條條藍寶石項鍊一樣，環繞住城市，所以大家都說，聖彼得堡是北方的威尼斯。聖彼得堡又是「白夜之城」，每年 6 月下旬，這裡會出現太陽不肯落山的美麗景色。但是，19 世紀 60 年代初，俄國正處在兩次革命的中間，特別寒冷。

小約翰・史特勞斯

25

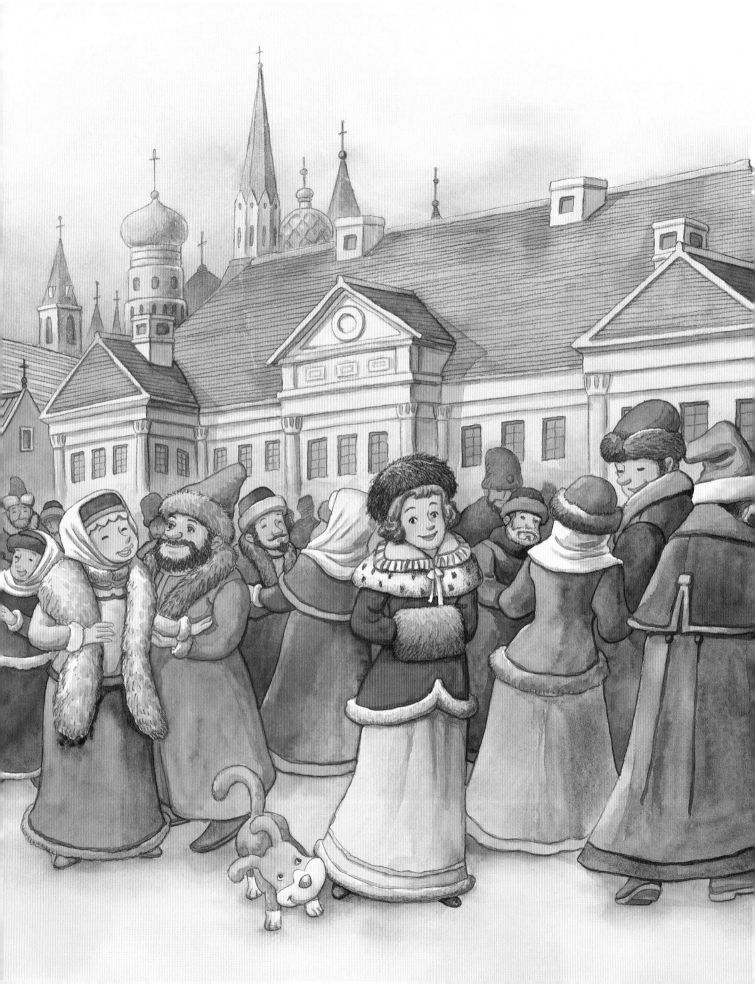

謝天謝地，小約翰來了。趕上了蒸汽機時代，他和他的音樂家們很容易的坐火車來到了聖彼得堡。他的音樂好像茉莉花一樣讓俄國人感覺到溫暖。沙皇為他敞開了大門，沙皇的兄弟康斯坦丁大公甚至跑到他的樂團裡當一名大提琴手。

　　在巨大的冬宮裡，在盛大的舞會上，小約翰看到了他的「白夜」，他永遠不落的太陽——美麗的貴族小姐奧爾嘉。他和奧爾嘉說了許許多多話，他講的不是在維也納流行的德語，她講的也不是在聖彼得堡流行的俄語。當年的俄國貴族都喜歡法語。奧爾嘉的法語講得非常流利、非常優雅。他們就用法語談聖彼得堡、談維也納、談多瑙河、談涅瓦河，談歐洲最美麗的一切一切。小約翰多麼希望可以將奧爾嘉帶回維也納，他們可以永遠生活在一起。但是他不是弗郎茲皇帝，他不能像皇帝迎娶伊莉莎白公主一樣迎娶奧爾嘉。奧爾嘉的父母要把女兒嫁給貴族，而不是作曲家。

　　小約翰和奧爾嘉的快樂像白夜一樣美，也像白夜一樣短。在完全失去希望以後，在嚴寒的冬天到來的9月，小約翰告別了聖彼得堡，回到維也納。

永遠的華爾滋

離開俄國，重新回到熟悉的維也納，小約翰再次沉默下來，永遠的沉默下來。那時候的維也納非常繁榮，許多著名的博物館、歌劇院、巨型的演奏廳都是在那個時候建設起來的。小約翰把他的「白夜」藏在心裡，和一位猶太女子婕蒂在聖斯蒂文教堂結婚。這個簡單的婚禮在 1862 年 8 月 27 日舉行。

從這一天開始，小約翰不再為樂團五十多位音樂家的生活發愁，家庭的重擔也大大減輕了。他有了穩定的生活，把樂團交給弟弟，自己專心作曲。他的生活非常規律。他都是在晚上，夜深人靜的時候寫音樂。音樂常常激動他，他會忽然之間跳起來，奔向窗口，窗下就是波光閃閃的多瑙河。親愛的多瑙河溫柔的安慰了作曲家，他才能再坐

到鋼琴前邊，繼續寫下去。早飯以後，他帶著狗散步。中飯以後，把前一天晚上作的曲子彈給婕蒂聽，他們是夫妻、是朋友，也是工作伙伴。他喜歡聽到婕蒂的意見和建議。

小約翰不再希望看到白夜，他最喜歡灰濛濛的下雨天。雨滴，那，藍色的，圓圓的雨滴，飄灑在窗戶上，飄落在河水裡。都是音樂啊。小約翰說過，「這些下雨的天氣多麼好，這都是作曲的好日子啊。」

　　好多好多有名的曲子，像〈藝術家的生活〉、〈藍色多瑙河〉、〈維也納森林的童話〉、〈春之聲〉、〈皇帝圓舞曲〉等等，都是在這樣的日子裡寫出來的。

　　除了作曲以外，他也擔任交響樂團的指揮。他不但最完美的表現了李斯特和華格納的作品，而且這些偉大的音樂作品，也為他的華爾滋帶來了非常好的影響。就是從19世紀60年代起，人們把小約翰的華爾滋叫做交響詩。

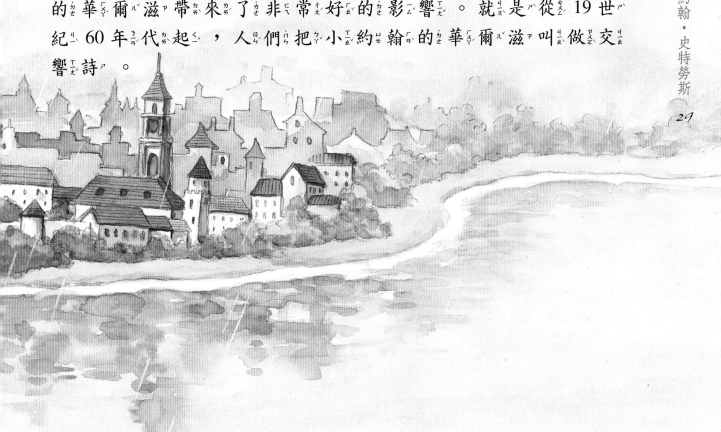

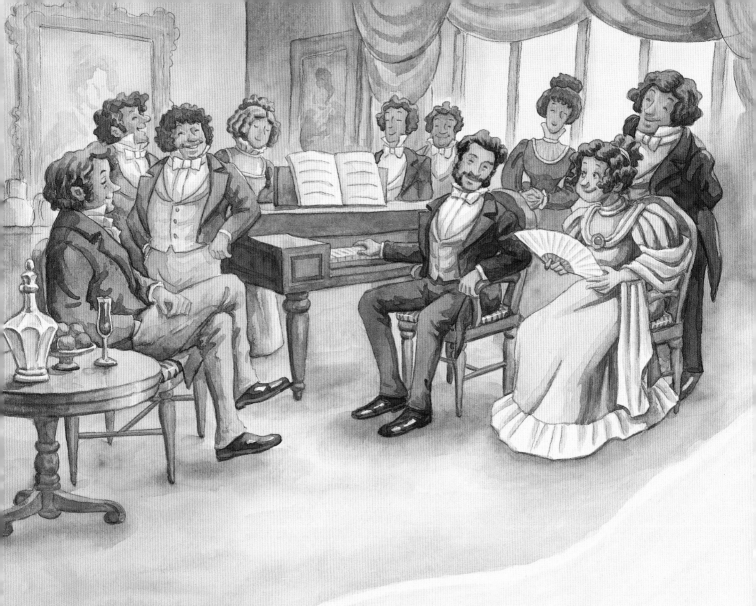

　　1867 年，小約翰的〈藝術家的生活〉在維也納大受歡迎，接著，他又發表了〈藍色多瑙河〉，沒有太強烈的反響，很可能是維也納人一時來不及消化那麼多好音樂。就在那個時候，他被邀請去參加巴黎的世界博覽會。奧地利駐法國大使查理·米特爾尼奇王子和他的夫人波蓮王妃一心一意要讓巴黎隨著小約翰的音樂起舞。他們也希望巴黎和維也納結成親密的姐妹城市。

2月13日那一天，奧地利駐法國大使館舉行盛大招待會，數千朵玫瑰花裝飾了大廳的入口。法國皇帝拿破崙三世和皇后來了。小約翰用非常優美的法語表示歡迎。大家驚奇的發現，小約翰的法語比法國皇帝還棒！沒有人知道，小約翰的法語老師是他的「白夜」，是那位美麗的俄國貴族少女奧爾嘉。招待會上演奏了小約翰許多著名的舞曲。好朋友們建議，在兩天後的大型演奏會上，表演新的曲子。新的曲子？小約翰想了又想，決定要再給他心愛的多瑙河一次機會。查理王子和波蓮王妃都很贊成。

巴黎人聽慣了〈晨報〉……聽慣了〈安娜〉……，他們沒有想到這一次小約翰帶來了一條河，一條美麗的、藍色的、在陽光下閃閃發亮的河，由東方向西方滾滾而來！

巴黎人瘋狂了，一時之間，從咖啡館到音樂廳，只剩下一個旋律，就是〈藍色多瑙河〉。

威爾斯王子愛德華，馬上從倫敦發出邀請，維多利亞女王非常樂意跟著多瑙河的旋律起舞。

在維也納，出版商滿頭大汗的刻印了一萬份樂譜。等到四十二歲的小約翰帶著榮譽從國外回來，整個維也納已經旋轉成一朵藍色的浪花。

　　事情到了這個地步並沒有完。1872 年，小約翰接受邀請，和婕蒂帶著他的樂團和他的小狗坐船，經過十三天的旅程，橫渡大西洋來到美國東岸大城波士頓。從十九歲起就信心十足的指揮家小約翰，這一次也大吃一驚，他想，美國人一定是瘋了！在他面前有一個兩千人的大樂團和一個兩萬人的大合唱團。演出的效果當然非常驚人。連遠在大西洋另一岸的歐洲人大概也都「聽到了」！

　　小約翰也去了紐約，那時候的紐約已經
很有文化了。一個七十人的樂團讓小約翰鬆
了一口氣，曲目裡面有他心愛的〈藝術家的
生活〉，讓他非常高興。

　　這趟美國行不但帶回了榮譽，更帶回很
多錢。小約翰從此不必再擔心金錢的問題，
可以更輕鬆的作曲。他的樂團也可以請到最
好的音樂家。美國許多著名的交響樂團把小
約翰的音樂作為保留節目，不斷演出，後來
又錄製成唱片、磁帶和磁碟，風行全世界。

小約翰也創作喜歌劇，他用四十三天寫出來的《蝙蝠》，在巴黎獲得極大的成功。這齣喜歌劇一百多年來受到全世界觀眾的歡迎。小約翰坐在鋼琴旁邊，向他的音樂家們解說這齣戲的時候，完全打破沉默，滔滔不絕的談了又談，讓大家吃驚不小。這齣喜歌劇，到現在還是維也納歌劇院的保留劇目。

政治家們希望小約翰的音樂能把奧地利和法國拉在一起，卻沒有成功。在政治上，法國和英國成了盟友，奧地利和德國站在一起，為二十世紀的兩次世界大戰預備了導火線。

不問政治，一心一意寫音樂的小約翰，一共寫了十六齣音樂劇，最有名的就是《蝙蝠》和1885年首演的《吉普賽男爵》。

1878年，婕蒂去世了，五十三歲的小約翰非常傷心，他從此不再拉小提琴。好幾年以後，小約翰認識了高雅的阿黛爾——一位猶太銀行家的女兒。他們的婚禮卻受到教會的干預。沒有辦法，他們只好放棄奧地利國籍，成為德國公民，到德國去結婚。德國皇帝非常喜歡小約翰的音樂，他特別喜愛〈維也納森林的童話〉這首華爾滋。1887年，小約翰和阿黛爾在德國受到熱烈而且真誠的歡迎，舉行了盛大的婚禮。他們也和老朋友布拉姆斯一起，度過了很多快樂的日子。大家都說，布拉姆斯是哲學家，小約翰卻是魔法

師。小約翰不但能把美麗的故事變成音樂，他也能把悲慘的故事變成華美的舞曲和音樂劇。

小約翰和阿黛爾回到了他們的家鄉維也納。雖然他們是「外國人」，奧地利皇帝弗朗茲和華爾滋國王小約翰還是常常見面，在一起聊天、吃點心、喝甜酒；音樂家們也和小約翰夫婦常常見面，他們都是一輩子的好朋友。那個時候維也納已經有一百萬人口，人人都是小約翰的聽眾和追隨者。

21世紀的今天，走在維也納街頭，如果聽到維也納人說：「他活著的時候……」我們就知道，他們說的是華爾滋王國的時代，小約翰‧史特勞斯的時代。

1894 年，小約翰作曲五十週年，維也納大舉慶祝。從遙遠的美國寄來了五十片純金打造的葉子，感謝他為人類寫出這麼多美好的音樂。小約翰微笑了，他想起了那兩千位音樂家的大樂團和兩萬人的合唱團。

　　兩年後，布拉姆斯去世，帶走了小約翰的友情。他難過，但是他一天也沒有停止作曲。

　　1899 年 5 月 22 日，正是奧地利傳統的春天的節日。維也納歌劇院演出《蝙蝠》作為慶典節目。小約翰親自指揮了序曲。這是他最後一次舉起指揮棒。

節目結束以後，他不要坐車，很開心的聞著花香步行回家。那天晚上有大霧，霧濃得滴下水來。小約翰像孩子一樣高興，快快樂樂走回家去。這是他最後一次走在維也納的大街上。

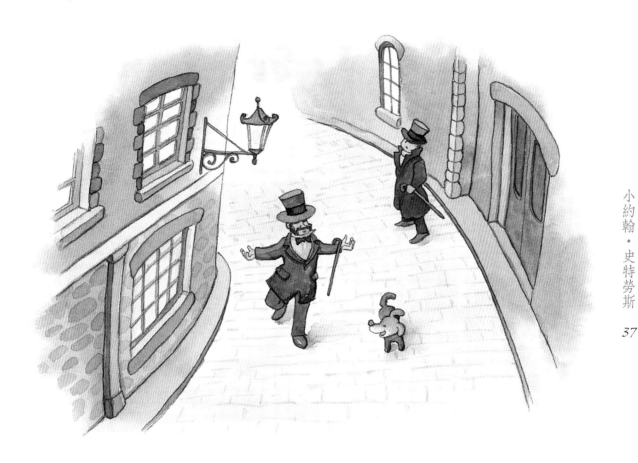

　　第二天，他開始發高燒，但是他還是坐著寫曲子，一個音符、一個音符的為芭蕾舞《仙蒂瑞拉》譜曲。幾天以後，他必須躺在床上了，只要他的頭能夠抬起來，他就繼續寫。維也納最好的醫生都趕來幫忙，但是他們都知道，作曲家最後的時刻快要到了。

十二年來，阿黛爾和小約翰一起度過了很多很多快樂的日子。6月3日這一天，小約翰坐起來了，他為阿黛爾唱了一首兒歌，一首他從來沒有唱過的歌：

我的小朋友，我的小朋友，
現在我們得分手。
不管太陽多麼耀眼，
也有日落的時候。

那藍色的、圓圓的雨滴

38

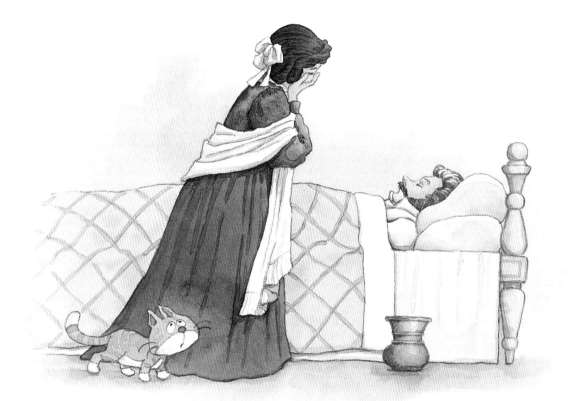

下午四點四十五分，小約翰‧史特勞斯停止了呼吸。

維也納的露天音樂會正要開始，一個人靜靜走上臺，和指揮悄聲說了一句話。

　　指揮彎下身，悄聲告訴第一小提琴手。很快，整個樂團開始翻動樂譜。聽眾們靜靜的等候。指揮慢慢的舉起指揮棒，〈藍色多瑙河〉的旋律非常慢非常慢的響了起來。

　　全維也納都知道了，作曲家離開了這個世界。留下的，是永遠的華爾滋。

Johann Strauss , Jr.

小約翰・史特勞斯

小約翰・史特勞斯 小檔案

1825年　10月25日出生於維也納。

1831年　創作第一首華爾滋舞曲。

1844年　10月15日帶著自己的樂團，舉行第一次音樂會。

1849年　爸爸去世。

1852年　寫成〈安娜〉波爾卡舞曲。

1862年　娶猶太女子婕蒂為妻。

1867年　〈藝術家的生活〉在維也納大受歡迎。發表〈藍色多瑙河〉。

1872年　受邀訪問波士頓、紐約。

1873年　寫成音樂劇《蝙蝠》。

1878年　妻子婕蒂去世。

1885年　音樂劇《吉普賽男爵》首演。

1887年　與阿黛爾放棄奧地利國籍，在德國舉行婚禮。

1897年　維也納慶祝小約翰作曲50週年，從遙遠的美國亦寄來50片純金打造的葉子，感謝他為人類寫出這麼多美好的音樂。

1899年　為芭蕾舞《仙蒂瑞拉》譜曲。6月3日逝世。

小約翰・史特勞斯 寫真篇

▼ 小約翰 ・ 史特勞斯的小提琴。
© Bastin & Evrard-Bruxelles

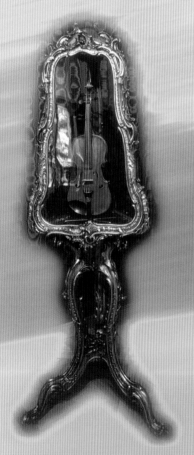

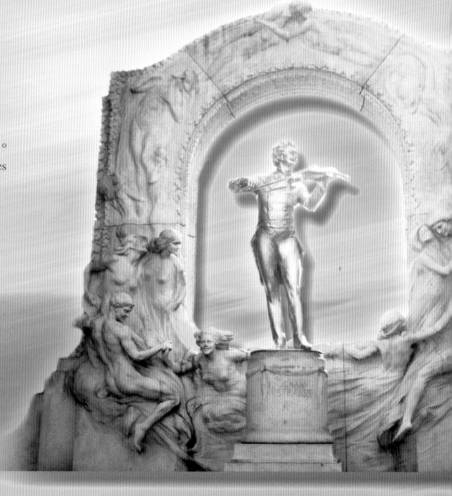

▲ 維也納市立公園中著名的小約翰 ・ 史特勞斯
雕像。

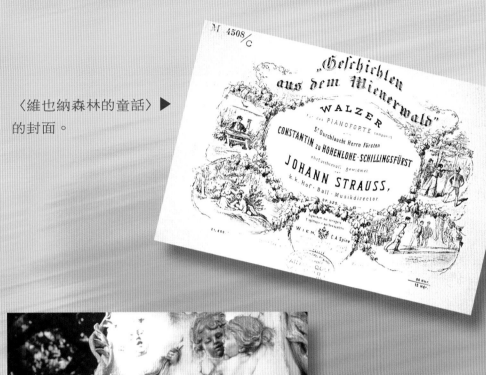

〈維也納森林的童話〉▶
的封面。

◀ 位於維也納中央墓園的
　史特勞斯墓碑一角。
　© José F. Poblete/CORBIS

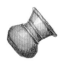 ## 寫書的人

韓　秀

　　韓秀是一位生在紐約市，卻在臺灣海峽兩岸一共住過三十五年的女作家。她現在住在美國首都華盛頓的近郊區，一個叫做「維也納」的小鎮上。

　　雖然隔著半個地球，她的眼睛卻常常注視著東方，她的心時時牽掛著青山綠水的臺灣。漂洋過海的日常生活裡，讀書、看畫、聽音樂就像一日三餐。擁抱人間的同時，她也喜歡在文明的殘片裡欣賞過往的美麗與輝煌。

　　她寫過六本小說、八本散文，這本關於小約翰·史特勞斯的故事是她為臺灣小讀者寫的第二本書。

 ## 畫畫的人

王　平

　　王平自幼愛好讀書，書中精美的插圖引發了他對繪畫的最初熱情，也成了他美術上的啟蒙老師。大學時，王平讀的是設計專科，畢業後從事圖書出版工作，但他對繪畫一直充滿熱情，希望用手中的畫筆描繪出多彩的世界。

　　王平個性樸實，為人熱情，繪畫風格嚴謹、細緻。繪畫對於王平來說，是一種陶醉和享受，並希望透過畫筆把這種感受傳遞給讀者，帶給人們愉悅和歡樂。

兒童文學叢書

文學家系列

第五屆人文類小太陽獎
行政院新聞局第十八次推介中小學生優良課外讀物
「好書大家讀」活動推薦 (1999)
《解剖大偵探——柯南．道爾 vs. 福爾摩斯》
榮獲 1999 年度最佳圖書

榮獲第五屆
人文類小太陽獎

震撼舞臺的人
戲豪莎士比亞

愛跳舞的女文豪
珍．奧斯汀的魅力

醜小鴨變天鵝
童話大師安徒生

怪異酷天才
神祕小說之父愛倫坡

尋夢的苦兒
狄更斯的黑暗與光明

俄羅斯的大橡樹
小說天才屠格涅夫

小小知更鳥
艾爾寇特與小婦人

哈雷彗星來了
馬克．吐溫傳奇

解剖大偵探
柯南．道爾vs.福爾摩斯

軟心腸的狼
命運坎坷的傑克．倫敦

選 的你

請跟著畢卡索、艾雪、安迪·沃荷、手塚治虫、鄧肯、凱迪克、布列松、達利,在各種藝術領域上大展創意。

選 的你

請跟著盛田昭夫、7-Eleven創辦家族、大衛·奧格威、密爾頓·赫爾希,想像引領創新企業的挑戰。

選 的你

請跟著高第、樂高父子、喬治·伊士曼、史蒂文生、李維·史特勞斯,體驗創意新設計的樂趣。

選 的你

請跟著麥克沃特兄弟、格林兄弟、法布爾,將創思奇想記錄下來,寫出你創意滿滿的故事。

本系列特色:

1. 精選東西方人物,一網打盡全球創意 MAKER。
2. 國內外得獎作者、繪者大集合,聯手打造創意故事。
3. 驚奇的情節,精美的插圖,加上高質感印刷,保證物超所值!

還有!還有!

內附注音,小朋友也能「自·己·讀」!
創意 MAKER 是小朋友的必備創意讀物,
培養孩子創意的最佳選擇!